元琰妻穆玉容墓誌銘 〈楷書〉

月刊 書藝文人畫 法帖시리즈 13

원정처목옥용묘지명

研民 裵敬奭 編著

元珽妻穆玉容墓誌銘에 대하여

　이 묘지명의 全稱은《魏輕車將軍太尉中兵參軍元珽妻穆夫人墓誌銘》이며, 北魏 孝明帝 神龜 2年(519년)에 새긴 것으로 1922년 河南 洛陽 南陳莊 附近에서 출토되었다. 글씨는 모두 해서로 썼고, 세로 39cm, 가로 39cm의 크기에 글자는 20行으로 行마다 20字씩 썼다. 원석은 陝西省博物館(西安碑林)에 현존하고 있다.

　이 묘지의 주인공 목옥용(穆玉容)은 北魏 宗室의 元珽의 처로서 그는 孝明皇帝 神龜 2년(519년) 9月 19日에 병으로 28세에 사망하였고 장지는 遵讓村이다.

　그의 증조인 穆堤는 寧南將軍·相州刺史를 지냈고, 고조인 穆袞은 中堅將軍·昌國子를 지냈다. 그의 부친인 穆如意는 左將軍·東萊太守·昌國子를 지냈다. 穆氏는 鮮卑귀족 혈통으로서 그 선조들의 본래 성씨는 丘穆陵氏였는데 北魏시대 拓拔氏를 위해서 道武皇帝때부터 孝文帝의 낙양천도때까지 혁혁한 공을 세운 부족으로 탁발씨의 중요한 세력이 되었기에 이후에 穆氏로 성씨를 고치게 되었다.

　穆夫人의 남편인 元珽은《魏書》제19권의《景穆十二王列傳·安定王》편에 기록되어 있는데, 景穆皇帝인 拓跋晃의 손자이고 安定王 元休의 다섯째 아들이다. 그는 기록에 따르면 魏輕車將軍·太尉中兵參軍을 지냈고 北魏 孝昌 2년(526년) 左軍將軍司徒屬에 이르렀는데 죽은 뒤 龍驤將軍·豫州刺史를 추증받은 인물이다.

　이 묘지의 글씨 특징은 전형적인 北魏 末期의 해서체 서풍이다. 곧 필획은 淸秀圓潤하고, 결체는 寬松自然하다. 새긴 글씨체가 정묘하고도 아름다운데 필획의 세밀함이 거의 묵적에 가깝다. 보존 상태도 매우 양호하여 北魏 墓誌銘의 精品이다. 羅振玉이《松翁近稿》에서 이르기를 "이 묘지와 元珽墓誌가 동시에 출토되었는데 서법이 거의 같은 것으로 한 사람의 글씨이다."라고 하였다. 整體의 行氣는 자연스럽고, 用筆은 주도면밀하며, 結體는 엄정하고도 장중한데 전체적이 氣勢가 중후하고도 질박한 북위시대의 훌륭한 작품이다.

目 次

元珽妻穆玉容墓誌銘

輕車將軍太尉中

軍元珽妻穆

夫人諱玉容河南

銘陽人夫人諱玉容

陽堤寧南

相州刺史祖表中

將軍

魏輕車

尉 벼슬위　中 가운데중　兵 병사병

參 참여할참　軍 군사군　元 으뜸원

斑 옥이름정 妻 아내처 穆 화목할목

夫 지아비부 人 사람인 墓 무덤묘

誌 기록할지
銘 새길명
夫 지아비부

人 사람인
諱 이름휘
玉 구슬옥

容 얼굴 용
河 물 하
南 남녘 남

洛 낙수 락
陽 볕 양
人 사람 인

曾 일찍 증
祖 할아버지 조
堤 둑 제

寧 편안녕
南 남녘 남
將 장수 장

軍 군사 군
相 서로 상
州 고을 주

刺 찌를 자
史 사기 사
祖 할아버지 조

袁 성원 中 가운데 중 堅 군을 견

將 장수 장 軍 군사 군 昌 창성할 창

袁 성원, 中 가운데중, 堅 군을견, 將 장수장, 軍 군사군, 昌 창성할창.

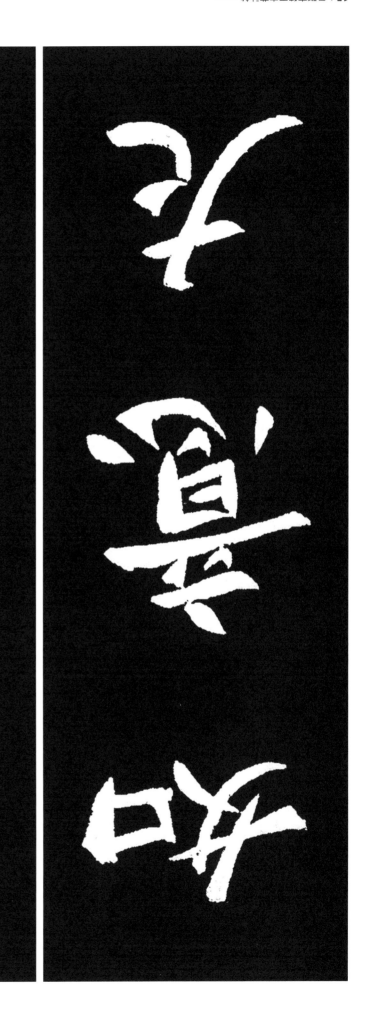

將 장수 장
軍 군사 군
東 동녘 동

萊 쑥 래
太 클 태
守 지킬 수

謹 삼갈 근
冠 갓관
蓋 덮을 개

相 서로 상
仍 인할 잉
夫 지아비 부

風 바람풍 早 이를조 勤 힘쓸매

韶 예쁠소 婉 예쁠완 之 갈지

譽 기릴예
聰 총명할총
警 경계할경

逸 뛰어날일
於 어조사어
機 기틀기

辯 말잘할변

誼 지껄일훤

譃 이야기할연

華 화려할화

於 어조사어

姿 자태자

鉞 도끼 월
大 큰 대
將 장수 장

軍 군사 군
大 큰 대
司 맡을 사

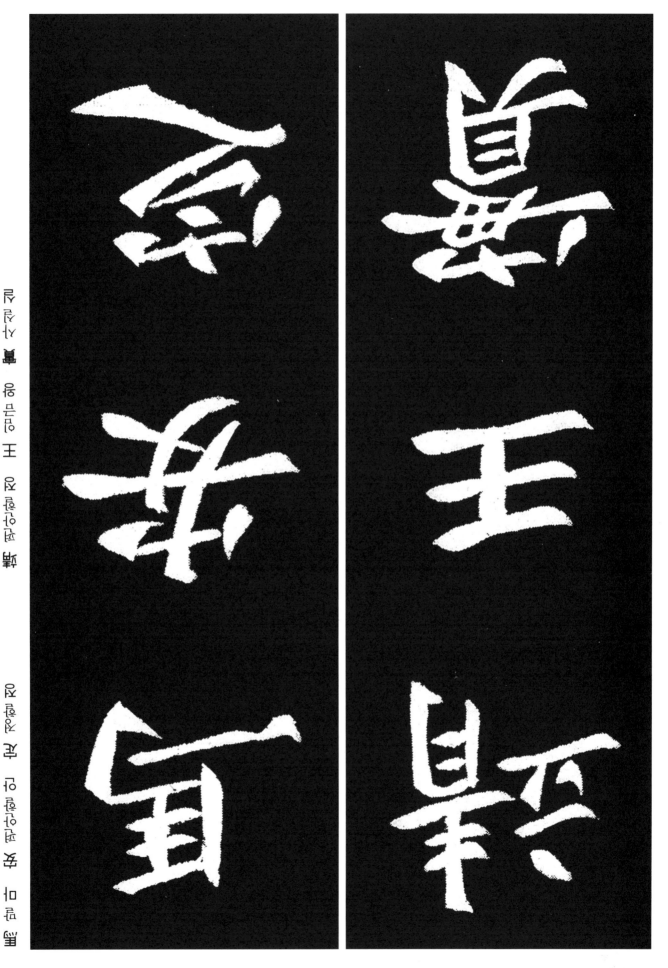

愛 사랑애 子 아들자 名 이름명

愛 사랑애

子 아들자

名 이름명

冠 벼슬관 宗 마루종 英 꽃부리영

冠 벼슬관

宗 마루종

英 꽃부리영

望 바랄 망
隆 융성할 융
端 바를 단

右 오른 우
清 맑을 청
鑒 밝을 감

通 통할 통
識 알식
雅 맑을 아

長 길 장
則 법칙 칙
哲 밝을 철

旣 이미 기
鎭 누를 진
穆 화목할 목

門 문 문
之 갈 지
貞 곧을 정

孝 효도효
又 또우
戜 모을집

夫 지아비부
人 사람인
之 갈지

麗 고울 려
音 소리 음
乃 이에 내

爲 하위
子 아들 자
珽 옥이름 정

纁 붉은비단 훈
帛 비단백
納 드릴 납

焉 어조사 언
旣 이미 기
奉 받들 봉

寫
旣
奉

纁
帛
納

君 임금 군　子 아들 자　禮 예도 례

德 큰 덕　汪 넓을 왕　翔 날 상

家 집가
富 부유할부
緝 이을집

諧 화할해
之 갈지
歡 기쁠환

家冨
緝

諧之
歡

親 친할 친
無 없을 무
嫌 의심할 혐

怨 원망할 원
之 갈 지
責 꾸짖을 책

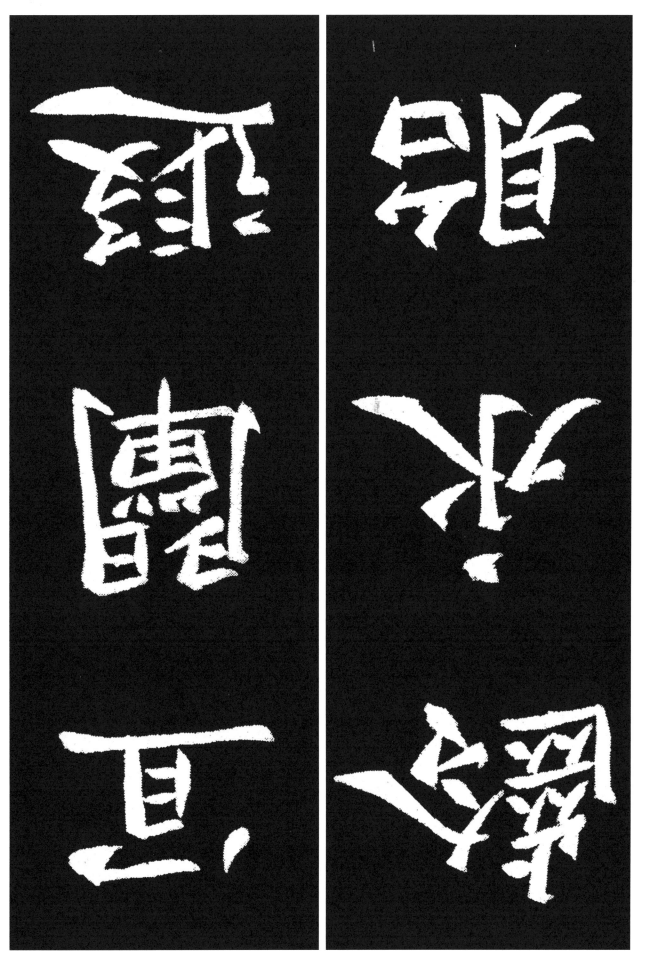

仁 어질인　範 법범　不 아니불

幸 다행행　遘 만날구　疾 병질

以써이 魏위나라위 神귀신신

龜거북귀 二두이 年해년

九 아홉구 月 달월 十 열십

九 아홉구 日 날일 徂 갈조

於 어조사 어
河 물 하
陰 그늘 음

遵 쫓을 준
讓 양보할 양
里 마을 리

春 봄춘 秋 가을추 廿 스물입

七 일곱칠 矣 어조사의 粵 어조사월

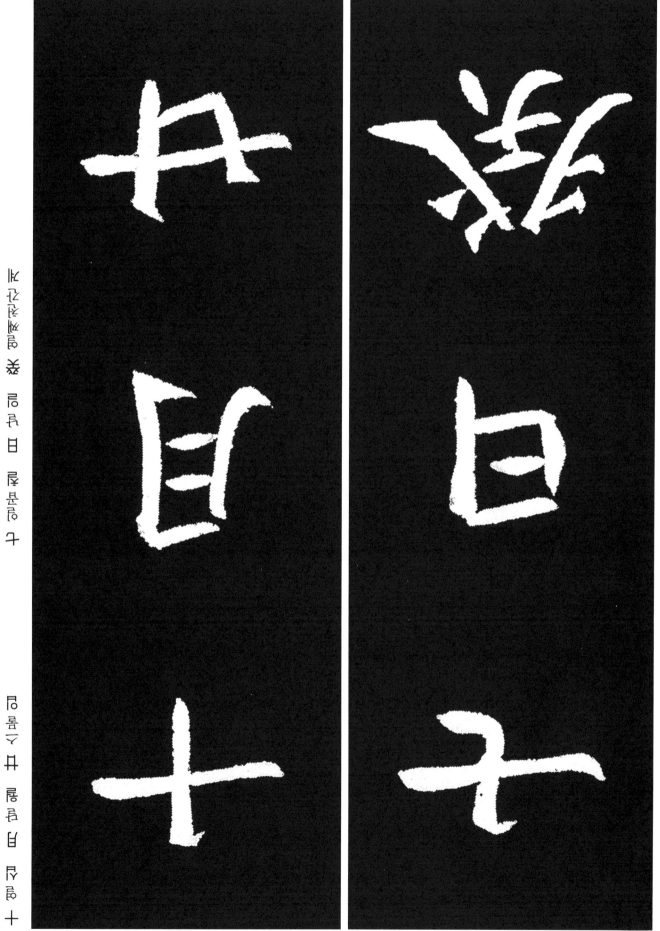

酉 열째지지 유
窆 하관할폄
於 어조사 어

長 길 장
陵 언덕 릉
大 큰 대

堰 방죽 언 之 갈 지 東 동녘 동

乃 이에 내 作 지을 작 銘 새길 명

日 가로왈 昌 창성할창 宗 마루종

盛 번성할성 族 겨레족 寔 이식

曰昌宗

盛祾寔

鍾 쇠북종　茲 불을자　穆 화목할목

漢 한수한　世 대세　楊 버들양

少

袁 성원 吳 오나라 오 朝 조정 조

顧 돌아볼고 陸 뭍 륙 閨 안방 규

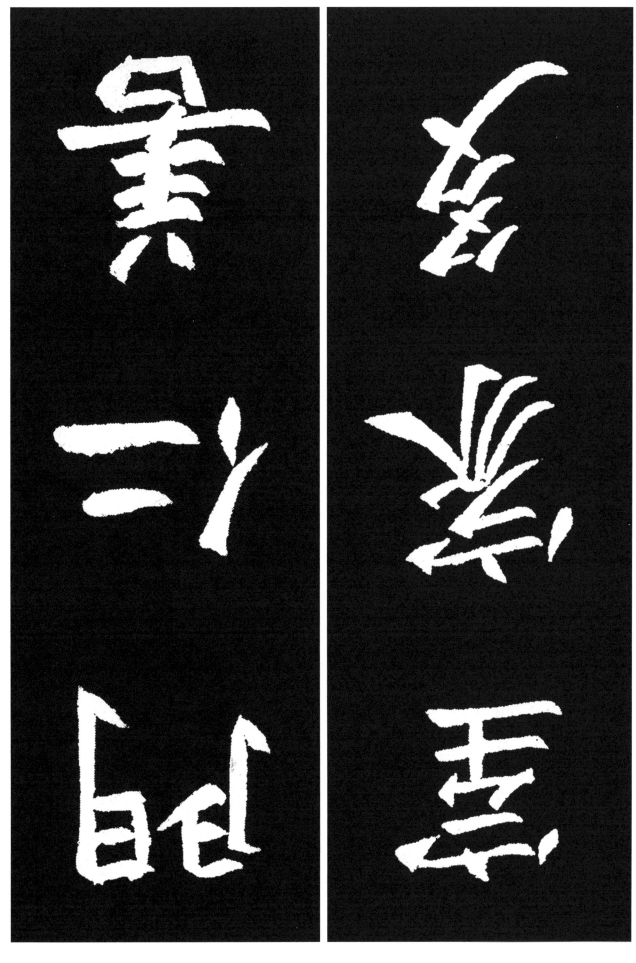

뇌을영홀 옥 기롱 뎓진밭

닌룯됬 棄 이롱이 긋믄 니

福 복복
遂 드디어 수
誕 낳을 탄

英 꽃부리 영
娥 예쁠 아
蘭 난초 란

言
歸
帝

輝 빛날 휘
豔 고울 염
淑 맑을 숙

言 말씀 언
歸 돌아올 귀
帝 임금 제

輝
艶
淵

存 있을존

奉 받들봉 上 위상

崇 승상할숭 敬 공경할경 接 이을접

下 아래 하
喻 깨우칠 유
溫 따뜻할 온

鄰 이웃 린
無 없을 무
濁 흐릴 탁

議 의논할 의　邑 고을읍　有 있을유

議　의논할의
邑　고을읍
有　있을유

清　맑을청
論　논할론
綺　아름다움기

淸 맑을청　論 논할론　綺 아름다움기

曖 희미할애
溢 넘칠일
媚 아첨할미

纖 가늘섬
腰 허리요
豐 풍성할풍

曖

溢

媚

纖

腰

豐

肌 살갗 기
弱 약할 약
骨 뼈 골

蕙 난초 혜
芷 구리때 지
初 처음 초

開 열개
蓮 연꽃연
荷 연꽃하

始 처음시
發 필발
爲 하위

歇 쉴헐 明 밝을명 鏡 거울경

踟 머뭇거릴지 躕 머뭇거릴주 錦 비단금

歇
踟
躕
錦

歌
明
鏡

衾 옷깃 금
倐 빠를 숙
忽 문득 홀

※倐의 古字임。

翠 푸를 취
帳 휘장 장
凝 엉길 응

塵 티끌진
朱 붉을주
簷 추녀첨

留 머무를류
月 달월
慨 분할개

塵

留月慨

朱簷慨

矣

天

長

嗏

乎

地

久 오랠 구
智 사위 서
慟 서러워할 통
※ 壻의 俗字임.

賢 어질 현
妻 아내 처
兒 아이 아

隊 떨어질 추 誰 누구 수 云 이를 운

臧 착할 장 否 아닐 부 獨 홀로 독

隊

誰

云

臧

否

獨

有 있을유　玄 검을현　猷 꾀유

脩 닦을수　傳 전할전　不 아니불

朽
썩을 후

元珽妻穆玉容墓誌銘 原拓의 部

魏輕車將軍太尉中兵

衆軍元琔妻穆夫人墓

誌銘夫人諱王容河南

洛陽人曾祖堤寧南將

軍相州刺史祖表中堅

將軍昌國子父如意左
將軍東莱太守昌國子子
世樞忠謹冠蓋相伪夫
人幼播芳令之風早勤
韶婉之譽聰警逸於機

辯諠讌華於姿態

侍中太傅黃鉞大將軍

大司馬安定靖王賓惟

景穆皇帝之愛子名冠

宗英望隆端立右清鑒通

識雅長則指既鎮穆門
之貞孝又戠夫人之靈
音乃為子珽繡帛幼焉
既奉君子礼德汪翔家
冨絹諧之歡觀無嬨怨

之青宜闈遶齡永貽仁

範不幸遘疾以巍神龜

二年九月十九日俱於

河陰遵讓里春秋廿七

奌粤十月廿七日癸酉

窆於長陵大堨之東乃

佺銘曰昌宗盛祾寔鍾

兹穆漢世楊裒吳朝顧

陸閨門仁善室家多福

遂誕英娥蘭輝豓淵言

歸帝門尅儷皇孫

晨昏礼備葳諫道存奉

上崇敬接下喻温鄰無

濁議邑有清論綺皇虛

肺妍姿晻暧溢媚纖腰

豐肌翡骨，蕙芯初開蓮。
荷始敭為玩，未央光華。
詎歌明鏡，跏躅錦裘絛。
忽翠帳凝塵，朱薔留月。
慨矣天長，嗟手地久智。

慟賢妻兒舅舅舟飛苴
一隊誰云咸否獨有玄
歐偹傳不朽

輕 軍 銘 陽 相

車 充 夫 卅 州

將 琎 人 晉 刺

軍 妻 諱 祖 史

太 穆 王 堤 祖

尉 夫 容 寧 泰

中 河 河 南 中

釋文

元琰妻穆玉容墓誌銘

魏輕車將軍太尉中兵參軍元琰妻穆夫人墓誌銘
夫人諱玉容河南洛陽人曾祖堤寧南將軍相州刺
史祖袁中堅將軍昌國子父如意左將軍東萊太守
昌國子世標忠謹冠盖相仍夫人幼播芳令之風早
勘詔婉之譽聰警逸於機辯誼華於姿態
侍中太傅黃鉞大將軍冠宗英司馬安定靖王實惟
景穆皇帝之愛子名冠宗英望隆端右清鑒通識雅
長則哲既鎮穆門之貞孝又戢翔夫人之麗音乃為子
斑繡帛納焉既奉君子禮貽仁範家富緝諧之歡親
無嫌怨之責宜闈退齡永禮遘讓不幸遘疾以魏神
龜二年九月十九日祖於河陰遷堰里春秋廿七矣
粵十月廿七日癸酉窆於長陵大堰之東乃作銘曰
昌宗盛族遂誕英娥漢世楊袁吳朝陸顧帝門剋儷
室家多福有禮備箴諫道存奉上崇敬接下喻溫鄰無
皇孫晨昏遂誕英道輝豔淑言歸帝門剋儷無
濁議邑有清論綺貌虛腴妍姿晻曖溢媚纖腰豐肌
弱骨蕙芷初開蓮荷始發為玩未央光華詎歇明鏡
踟躕錦裘儵忽蓮荷始發為玩未央光華詎歇明鏡
地久智慟賢妻兒翠帳凝塵朱篔留月慨矣天長嗟乎
玄猷脩傳不朽兒號懿母飛芬一隳誰云臧否獨有

元珽妻穆玉容墓誌銘

p. 7~10

魏輕車將軍·太尉中兵參軍·元珽妻穆夫人墓誌銘.

魏의 輕車將軍이며 太尉中兵參軍인 元珽의 아내 穆夫人의 묘지명이라.

p. 10~23

夫人諱玉容, 河南洛陽人. 曾祖堤, 寧南將軍·相州刺史. 祖袁, 中堅將軍·昌國子. 父如意, 左將軍·東萊太守·昌國子. 世標忠謹, 冠盖相仍. 夫人幼播芳令之風, 早勸韶婉之譽, 聰警逸於機辯, 誼讌華於姿態.

부인의 諱는 玉容이며 河南 洛陽사람이다. 증조인 穆堤는 寧南將軍·相州刺史를 지냈다. 조부인 穆袁은 中堅將軍·昌國子를 지냈고, 부친인 穆如意는 左將軍·東萊太守·昌國子를 지내셨다. 세상의 모범으로 충직하고 언행이 조심스러웠기에 벼슬이 끝없이 이어졌다. 부인은 어려서부터 총명한 풍모를 널리 떨쳤고, 일찍이 예쁘고도 아름다운 명예에 힘썼는데, 총명하고 재빨라서 임기응변에 뛰어났고, 이야기 함에도 자태가 무척 화려하였다.

주
- 世標(세표) : 세범(世範)과 같은 뜻으로 덕재를 겸비하여 군중에서 뛰어난 것을 뜻한다.
- 冠盖(관개) : 관모와 수레로 높은 벼슬을 의미한다.
- 相仍(상잉) : 끝없이 서로 이어지는 것.
- 芳令(방령) : 어릴 때의 총명함.
- 韶婉(소완) : 예쁘고 아름다움.
- 聰警(총경) : 총명하고 재빠름, 똑똑하고 재치있는 것.
- 機辯(기변) : 상황에 맞는 적합한 수단, 방법.
- 誼讌(훤연) : 이야기 하는 것.

p. 23~45

侍中太傅·黃鉞大將軍·大司馬·安定靖王, 實惟景穆皇帝之愛子. 名冠宗英, 望隆端右, 清鑒通識, 雅長則哲. 旣鎭穆門之貞孝, 又戢夫人之麗音, 乃爲子珽繡帛納焉. 旣奉君子, 禮德汪翔, 家富緝諧之歡, 親無嫌怨之責. 宜闡遐齡, 永貽仁範, 不幸遘疾, 以魏神龜二年九月十九日, 徂於河陰邁讓里, 春秋廿七矣. 粤十月廿七日癸酉, 窆於長陵大堰之東.

侍中太傅·黃鉞大將軍·大司馬인 安定靖王은 실로 景穆皇帝의 愛子였다. 功名은 종영(宗英)에서 으뜸이고, 名望은 중신(重臣)들 중에서도 높았는데, 맑게 넓은 지식을 감상하는 안목과, 고상하게 사람의 됨됨이를 알아보는데도 뛰어났다. 이미 목문(穆門)의 정효(貞孝)를 편안히 진정시키고, 또 부인의 여음(麗音)을 거둬 보관하였으며, 이에 아들인 원정(元珽)을 위해서 훈백(纁帛)을 보냈다. 일찍이 군자를 받들었기에 예덕(禮德)을 크게 드날렸다. 집안은 부유하여 조화로운 기쁨을 누렸고, 친척끼리는 미워하고 원망하는 질책이 없었다. 마땅히 오래 살아서 영구히 어진 본보기를 남기셔야 하는데, 불행히도 질병을 만나서 **魏**나라 효명제(孝明帝) 神龜 2년(519년) 9월 19일에 하음 준양리(河陰遵讓里)에서 돌아가셨는데, 그의 나이 27세였다. 이에 10월 27일 계유(癸酉)때 장릉(長陵)의 큰 언덕 동쪽에 하관하였다.

주
- 景穆皇帝(경목황제, 428~451) : 중국 남북조시대 북위의 제5대 왕인 문성제의 아버지로, 성은 탁발(拓跋), 이름은 황(晃)이며, 선비족 이름은 천진(天眞)이다. 그의 부친은 3대 황제인 태무제(太武帝)로 그의 맏아들이다.
- 宗英(종영) : 황실안에 있는 재능이 걸출한 인물들.
- 端右(단우) : 황실의 중신들 또는 상서령(尙書令)을 뜻한다.
- 通識(통식) : 여러가지 사물을 분별하거나 넓은 지식을 가진 것.
- 則哲(칙철) : 사람의 됨됨이.
- 貞孝(정효) : 志節堅貞, 性行孝悌의 준말로 지조와 절개가 곧고 바르면, 성품과 행동은 부모에 효도하고 형제까지 우애있게 지내는 것.
- 麗音(여음) : 창의적이고 열정적이며 품행이 고상하고 지혜로운 것.
- 纁帛(훈백) : 분홍빛 비단과 견직물.
- 汪翔(왕상) : 크게 날아오름. 크게 명성을 떨치는 것.
- 緝諧(집해) : 잘 조화되어 화목한 모양.
- 遐齡(하령) : 고령, 장수.
- 仁範(인범) : 본보기.

p. 45~70

乃作銘曰 :	이에 명(銘)을 지어 이르기를
昌宗盛族,	종가 문중을 번창시키고 일가를 번성케하니
寔鍾茲穆,	이에 정이 있고 이에 화목하였는데
漢世楊袁,	한(漢)시대에는 양(楊)과 원(袁)이 있었고
吳朝顧陸.	오(吳)나라 왕조때는 고(顧)와 육(陸)이 있었네.
閨門仁善,	부녀자들의 거소엔 인자하고 착함이 있었고
室家多福,	부부가 거처하는 집에는 복이 넘쳤기에

遂誕英娥,	드디어 뛰어난 여자 아이 탄생하였는데
蘭輝豔淑.	난초의 빛같이 아름답고 맑았다.
言歸帝門,	조정(朝廷)에 돌아가 말씀 올리고
剋儷皇孫,	황제의 후손들과 나란히 하였는데
晨昏禮備,	새벽부터 저물때까지 예의를 갖추었고
箴諫道存.	훈계하고 간언을 올릴 때는 법도를 지녔다.
奉上崇敬,	윗사람을 받들 때는 존경으로 숭상하고
接下喩溫,	아랫사람 접대함에는 온화함을 즐겨하였기에
鄰無濁議,	이웃에는 탁한 의견이 없었고
邑有淸論.	고을에는 맑은 도리가 있었다.
綺貌虛腴,	비단같은 모습 허약함을 살찌우고
姸姿晦曖,	청초하고 고운 자태가 어두운 모습 가리웠네
溢媚纖腰,	넘치게 예쁜 가는 허리의 미인이요
豊肌弱骨.	풍만한 살갗과 연약한 체격이라.
蕙芷初開,	혜초와 지초가 처을 열리고
蓮荷始發,	연꽃이 비로소 만발하였지만
爲玩未央,	즐겨 감상하기를 절반도 하지 않았는데
光華詎歇.	아름다운 빛은 어찌하여 그치는가?
明鏡踟躕,	명경(明鏡) 앞에서 잠시 머뭇거렸고
錦衾儵忽,	금금(錦衾)도 순식간에 지났으니
翠帳凝塵,	푸른 휘장에 저녁 노을이 응겨있고
朱簷留月.	붉은 처마엔 달빛이 머물렀네.
慨矣天長,	하늘이 먼 것을 개탄하고
嗟乎地久,	대지가 아득한 것을 탄식하는데
智慟賢妻,	사위는 현명한 아내를 애통해 하고
兒號懿母.	아이는 훌륭한 어머니를 부르는구나.
飛芬一隊,	향기 날리다 한번 떨어져 버렸으니
誰云臧否.	누가 착한지 착하지 못한지 말하리오.
獨有玄猷,	홀로 앞 성인의 큰 도리를 지녔으니
脩傳不朽.	오래이 썩지 않고 전하리라.

주 • 楊袁(양원) : 한(漢)시대의 대가족들로 기원은 고대로부터인데 세세토록 계통이 잘 이어져 왔고 지금도 벼슬과 관직을 지낸 전통이 오래된 가문인데, 후한시대의 명신(名臣)이었던 양진(楊震)과 원안(袁安)을 뜻하기도 한다.

양진(?~124년)은 자가 백기(伯起)이고 화음(華陰)사람으로 그의 선조인 楊喜가 한고조(漢高祖)

때 공을 세웠고 대대로 명문가였다.

원안(?~92년)은 자는 소공(邵公)이며 여남군 여양현 출신으로 동한시대의 대신이며 사부가였
다.

• 顧陸(고육) : ① 육조(六朝)시대의 오(吳)나라때 고개지(顧愷之)와 그의 제자인 육탐미(陸探微)
를 말하는데 당대 6조 4대가들이다.

② 본문의 내용에 부합되게 비유하는 정확한 인물을 추정키는 어려운 부분임.

• 閨門(규문) : 부녀자들의 거처.

• 室家(실가) : 부부가 거처하는 집.

• 箴諫(잠간) : 훈계하고 간언하는 것.

• 未央(미앙) : 절반도 되지 않음.

• 凝塵(응진) : 티끌이 응기다. 여기서는 노을의 의미로 쓰임

• 臧否(장부) : 착함과 착하지 못함.

• 玄猷(현유) : 성인의 큰 도리.

索引

卷 53
음
議 10
纂 51
음
纘 33
음
枋 70
음
奉 31
유
議 22
음

編著者 略歷

성명 : 裵 敬 奭
아호 : 연민(研民) 1961년 釜山生

■ 수상
- 대한민국미술대전 우수상 수상
- 월간서예대전 우수상 수상
- 한국서도대전 우수상 수상
- 전국서도민전 은상 수상

■ 심사
- 대한민국미술대전 서예부문 심사
- 포항영일만서예대전 심사
- 운곡서예문인화대전 심사
- 김해미술대전 서예부문 심사
- 대한민국서예문인화대전 심사
- 부산서원연합회서예대전 심사
- 울산미술대전 서예부문 심사
- 월간서예대전 심사
- 탄허선사전국휘호대회 심사
- 청남전국휘호대회 심사
- 경기미술대전 서예부문 심사
- 부산미술대전 서예부문 심사
- 전국서도민전 심사
- 제물포서예문인화대전 심사
- 신사임당이율곡서예대전 심사

■ 전시출품
- 대한민국미술대전 초대작가전 출품
- 부산미술대전 초대작가전 출품
- 전국서도민전 초대작가전 출품
- 한 · 중 · 일 국제서예교류전 출품
- 국서련 영남지회 한 · 일교류전 출품
- 한국서화초청전 출품
- 부산전각가협회 회원전
- 개인전 및 그룹 회원전 100여회 출품

■ 현재 활동
- 대한민국미술대전 초대작가(한국미협)
- 부산미술대전 초대작가(부산미협)
- 한국서도대전 초대작가
- 전국서도민전 초대작가
- 청남휘호대회 초대작가
- 월간서예대전 초대작가
- 한국미협 초대작가 부산서화회 부회장 역임
- 한국미술협회 회원
- 부산미술협회 회원
- 부산전각가협회 회장 역임
- 한국서도예술협회 회장
- 문향묵연회, 익우회 회원
- 연민서예원 운영

■ 번역 출간 및 저서 활동
- 왕탁행초서 및 40여권 중국 원문 번역 출간
- 문인화 화제집 출간

■ 작품 주요 소장처
- 신촌세브란스 병원
- 부산개성고등학교
- 부산동아고등학교
- 중국 남경대학교
- 일본 시모노세끼고등학교
- 부산경남 본부세관

주소 : 부산광역시 중구 해관로 59-1
 (중앙동 4가 원빌딩 303호 서실)
Mobile. 010-9929-4721

月刊 書藝文人畵 法帖시리즈 13 원정처목옥용묘지명

元琰妻穆玉容墓誌銘(楷書)

2024年 6月 1日 초판 발행

저 자 배 경 석

발행처 書藝文人畵 서예문인화

등록번호 제300-2001-138
주소 서울시 종로구 인사동길 12, 310호(대일빌딩)
전화 02-732-7091~3 (도서 주문처)
　　　02-738-9880 (본사)
FAX 02-725-5153
홈페이지 www.makebook.net

값 10,000원